纳思教育 诺动漫 编

纳思豆Q漫画之 名人之泪

化学工业出版社

·北京·

三年级小学生轩轩意外从图书馆借回的《名人传记》中发现了一个自称是高智商物种，但是举止有些脱线的微型外星人——纳思红豆，他和伙伴们在玩一种高科技穿越游戏，不懂地球文明的纳思红豆为了回到自己的星球，必须按照游戏规则，由一个地球人带领，通过了解每一个关于地球人品格的关键字来完成游戏。爱探险的轩轩于是在梦里跟着纳思红豆穿越到名人传记的故事中，他们从古希腊到中国春秋战国时期，邂逅了包括苏格拉底、孔子、庄子等世界名人，轩轩也懂得了很多原来难以理解的道理……

图书在版编目（CIP）数据

　　纳思豆Q漫画之名人之旅/纳思教育，诺动漫编．
北京：化学工业出版社，2012.6
　　ISBN 978-7-122-14209-2

　　Ⅰ．纳…　Ⅱ．①纳…②诺…　Ⅲ．漫画-连环画-
作品集-中国-现代　Ⅳ．J228.2

　　中国版本图书馆CIP数据核字（2012）第079096号

责任编辑：张　敏　张　立　　　　　　装帧设计：尹琳琳
责任校对：宋　夏

出版发行：化学工业出版社（北京市东城区青年湖南街13号　邮政编码100011）
印　　装：北京画中画印刷有限公司
880mm×1230mm　1/24　印张6¹/₂　字数160千字　2012年6月北京第1版第1次印刷

购书咨询：010-64518888（传真：010-64519686）
售后服务：010-64518899
网　　址：http://www.cip.com.cn
凡购买本书，如有缺损质量问题，本社销售中心负责调换。

定　　价：25.80元

目录

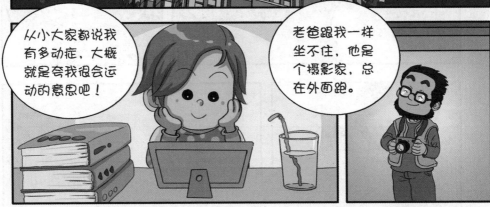

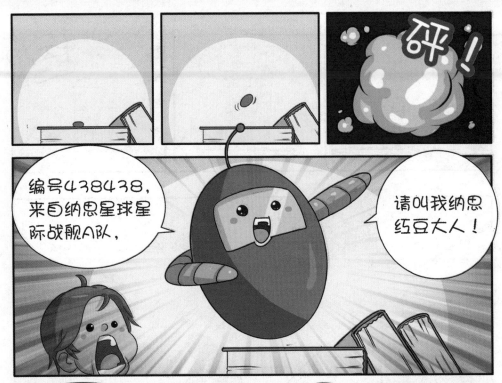

编号438438，来自纳思星球星际战舰A队，

请叫我纳思红豆大人！

吓到了吧！哈哈哈！

纳豆？

竟敢嘲笑高智商的物种！

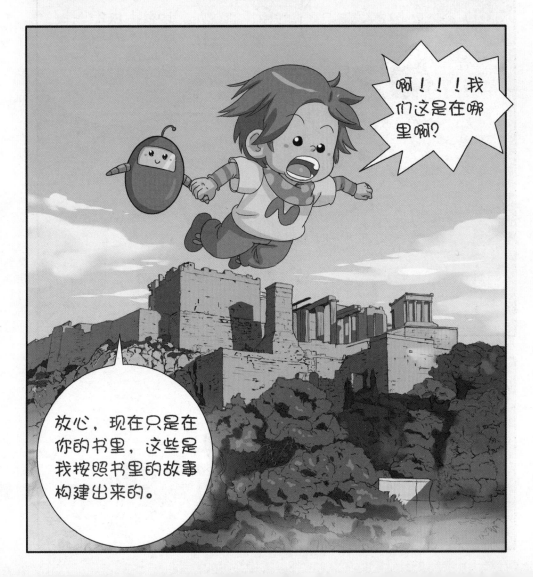

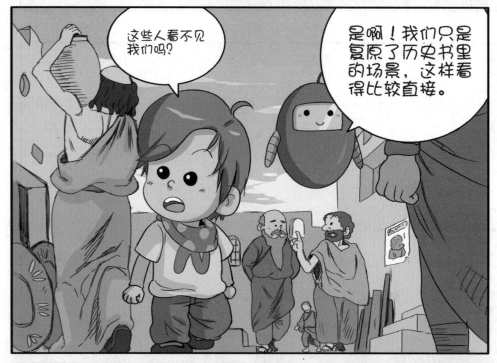

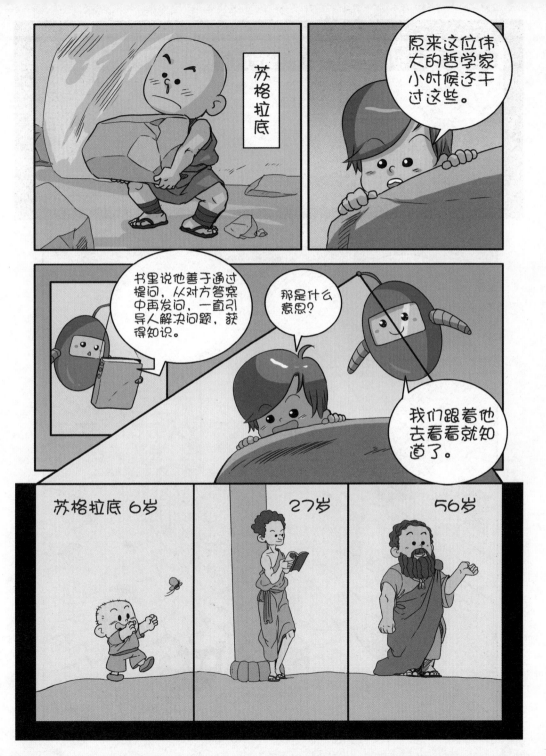

苏格拉底喜欢在街市、运动场等公共场合找人聊天，讨论各种问题，这也是他每天给自己定的任务。

都说要做一个有道德的人，但是道德的标准到底又是什么呢？

请问，你会怎么跟你的孩子解释怎样才是有道德的人呢？

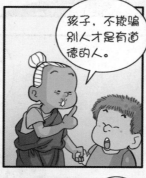

孩子，不欺骗别人才是有道德的人。

嗯！

不欺骗别人就是有道德的人？是这样吗？

刚才有人说不欺骗别人就是有道德的人，你觉得呢？

但是如果两军作战时，我军将领为了胜利而欺骗敌人那就符合道德，但如果欺骗自己人就不道德了。

当我军被敌军包围时，为了鼓舞士气，将领就欺骗士兵说，我们的援军已经到了，大家奋力突围出去。突围果然成功了。这种欺骗也不道德吗？

那是战争中出于无奈才这样做的，日常生活中这样做是不道德的。

您真是一个伟大的哲学家呀！

您……您不是雅典大名鼎鼎的苏格拉底吗？我哪是什么哲学家！您才是啊！

您告诉了我关于道德的知识，让我弄明白了一个长期困惑不解的问题，我衷心地感谢您！

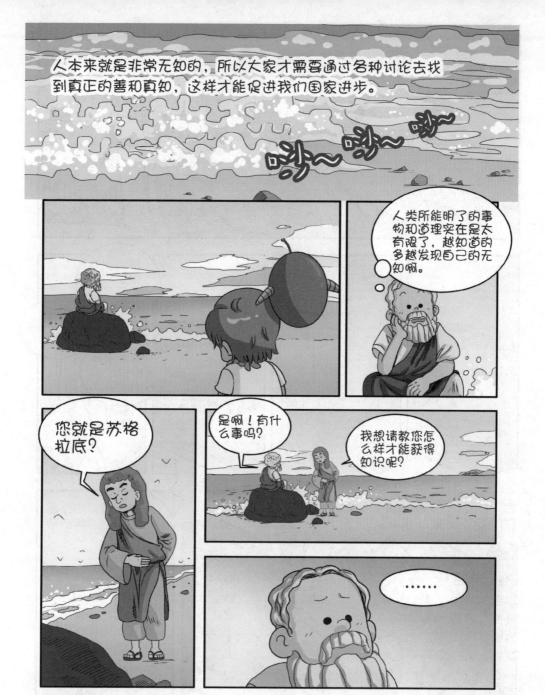

这老头发疯了啊！

你刚才心里最大的愿望是什么？

当然是能呼吸！

那你觉得刚才你用了几分力呢？

当然是用尽全力……哦，我明白了，我要获得知识首先要有强烈的、源源不断地对知识的渴求！谢谢您！

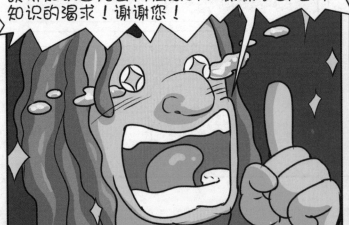

不用谢我，道理都是你自己感悟出来的。我只是问了几个问题。

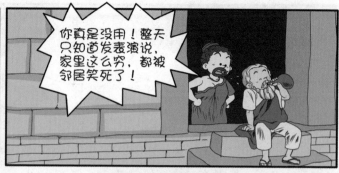
你真是没用！整天只知道发表演说，家里这么穷，都被邻居笑死了！

他这么有智慧，不如我们过去请教他一个问题吧。机会难得呀。

他看不见我们的，不是同一个空间的，不过我可以创造一个人物代替我们去问。

na!na!na!
变！
虾米！

苏格拉底，听说你是雅典最聪明的人，我有个问题想请教你。

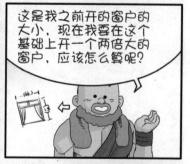
这是我之前开的窗户的大小，现在我要在这个基础上开一个两倍大的窗户，应该怎么算呢？

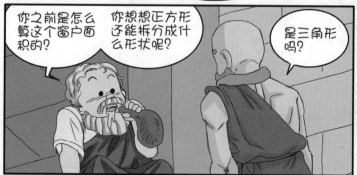
你之前是怎么算这个窗户面积的？

你想想正方形还能拆分成什么形状呢？

是三角形吗？

气~

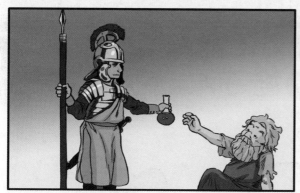

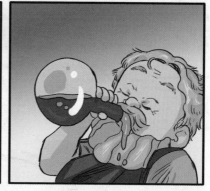

苏格拉底因为出色的辩论口才得罪了恶人，带来了杀身之祸。但无论如何，苏格拉底都是西方哲学的奠基人，有着无法代替的地位。

孔子

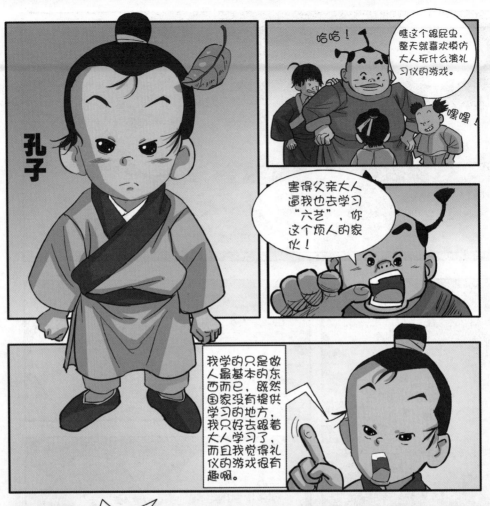

孔子

瞧这个跟屁虫，整天就喜欢模仿大人玩什么演礼习仪的游戏。

哈哈！

嘿嘿！

害得父亲大人逼我也去学习"六艺"，你这个烦人的家伙！

我学的只是做人最基本的东西而已，既然国家没有提供学习的地方，我只好去跟着大人学习了，而且我觉得礼仪的游戏很有趣啊。

你……

嘻！

对了，我记得孔子比苏格拉底年代更久远啊。你还高智商呢，怎么犯这种低级错误。

可能是来地球的路上出了点故障……意外……

意外……

意外……

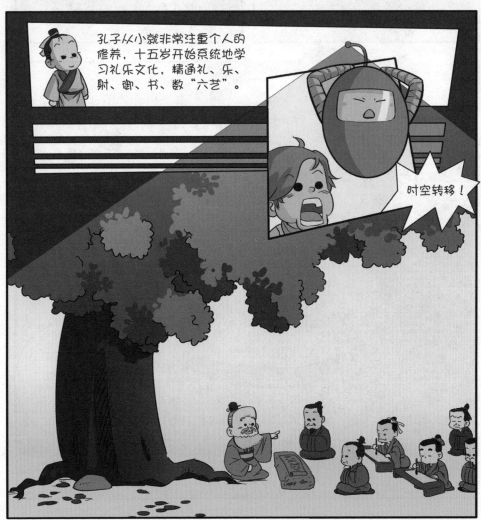

孔子从小就非常注重个人的修养，十五岁开始系统地学习礼乐文化，精通礼、乐、射、御、书、数"六艺"。

时空转移！

纳思纽豆，我们也下去听听吧！

好的！

偷偷摸摸~

我们其实不用这样吧！

就是说嘛！

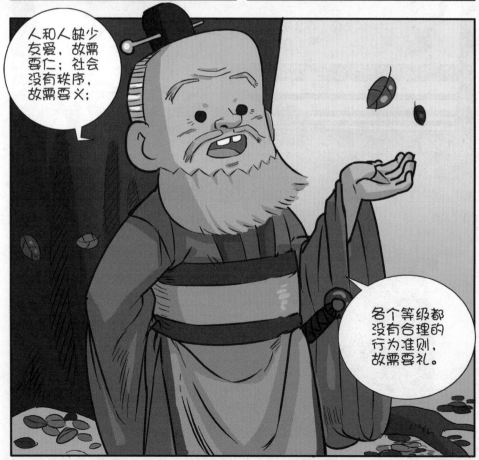

人和人缺少友爱，故需要仁；社会没有秩序，故需要义；

各个等级都没有合理的行为准则，故需要礼。

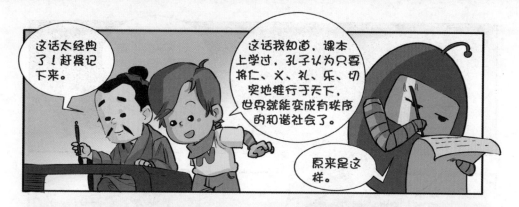

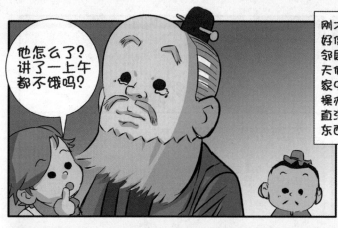

他怎么了？讲了一上午都不饿吗？

刚才那位死者好像是师父的邻居。昨天一天他都在那人家中做执事，操办丧礼，一直没吃过什么东西。

师父遇到不认识的人生病受苦都要难过好久，连最爱的弹琴唱歌都会停下，更何况是身边的人去世。

这就是前几天学的成语"恻隐之心"吗？

好吃！

好玩！哈哈！

咳咳咳！

啊！！！啊！！！啊！！！

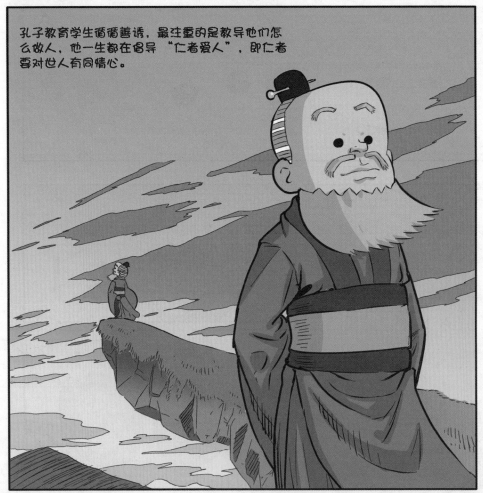

孔子教育学生循循善诱，最注重的是教导他们怎么做人，他一生都在倡导"仁者爱人"，即仁者要对世人有同情心。

大王，子为政，焉用杀，子欲善，而民善矣。

孔丘，此话怎讲？

暴君治国施暴政，子民恐惧才会守法，仁君治国施仁政，以德服人，

子民善良友爱自然不会犯罪。德行是风，小人是草，风怎么吹，草就会怎么倒……

嗯……

什么东西嘛，胡说八道！

就是！根本就是故作卖弄！

你开会还睡觉，看我来逗逗你！

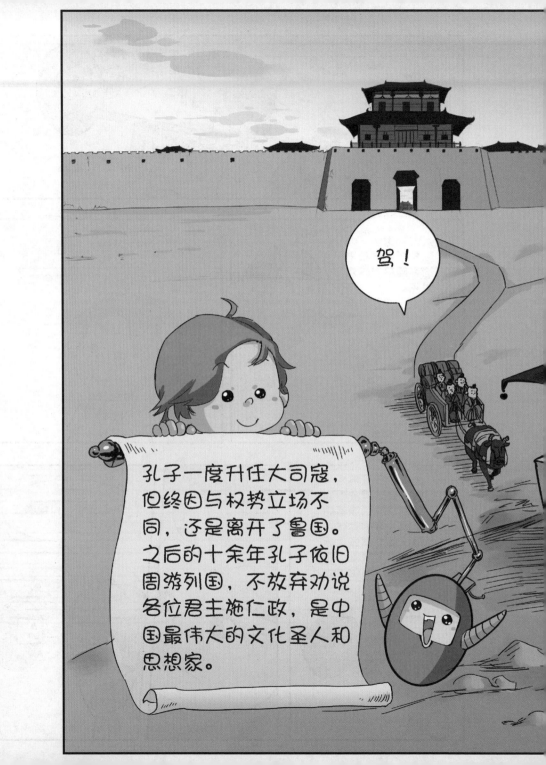

庄子

> 知天乐者，无天怨，无人非，无物累，无鬼责。

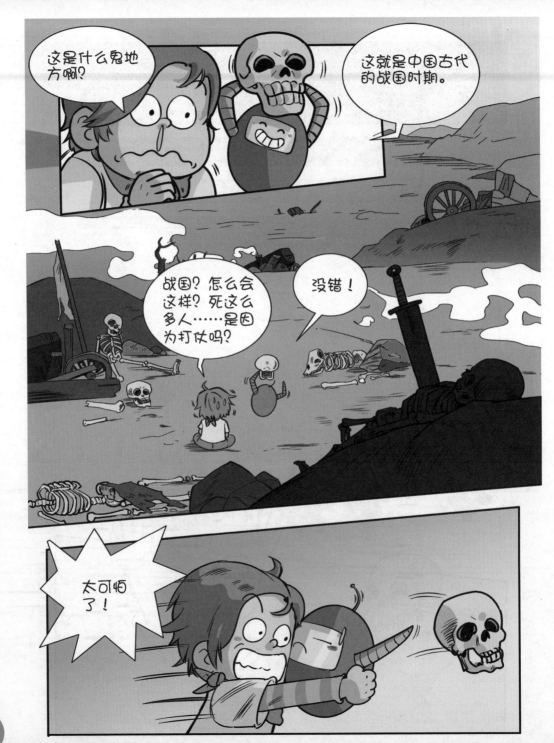

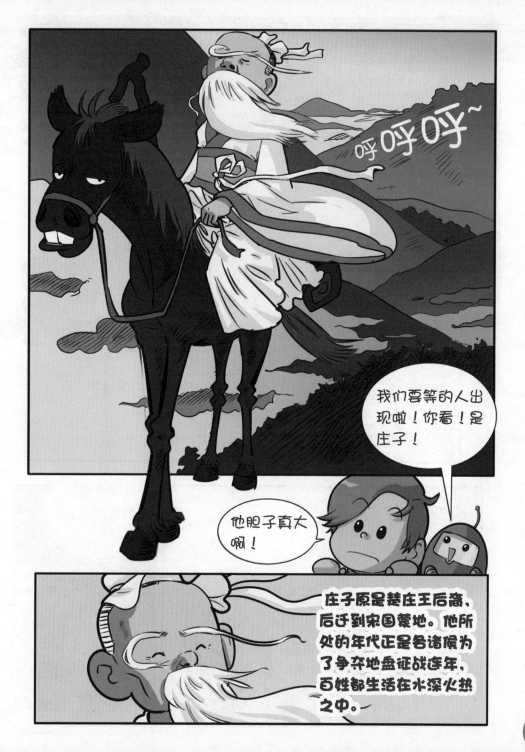

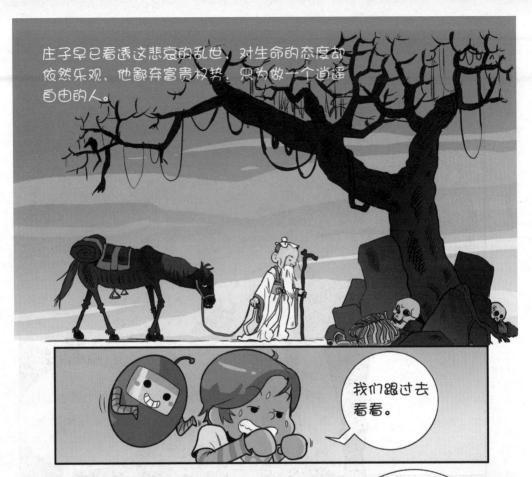

庄子早已看透这悲哀的乱世，对生命的态度却依然乐观，他鄙弃富贵权势，只为做一个逍遥自由的人。

我们跟过去看看。

&……%¥¥#！！@……

他疯了啊？竟然和骷髅说话？

说啥呢？

超级听筒！！！！

……

你不想聊吗？那好吧，我也累了，先睡了。

什么嘛，他都说完了。

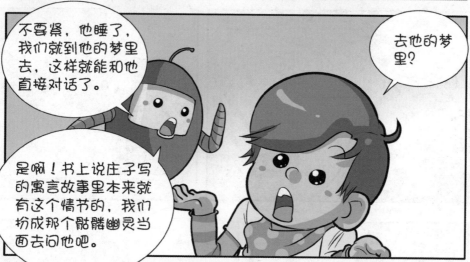

不要紧，他睡了，我们就到他的梦里去，这样就能和他直接对话了。

去他的梦里？

是啊！书上说庄子写的寓言故事里本来就有这个情节的，我们扮成那个骷髅幽灵当面去问他吧。

这是梦中梦，没事！

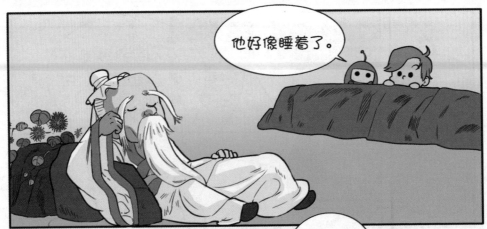

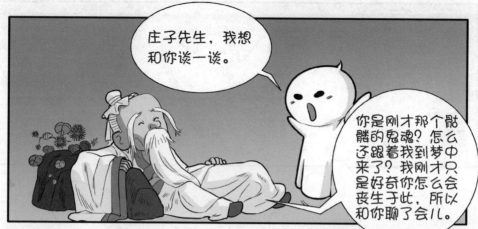

庄子先生，我想和你谈一谈。

你是刚才那个骷髅的鬼魂？怎么还跟着我到梦中来了？我刚才只是好奇你怎么会丧生于此，所以和你聊了会儿。

我该说什么？！

你别开口，对口型，我按照书上读，这里有。

你之前所说的那些死去的原因，全属于活人的束缚，人死了就没有那些忧患了。

如果让你起死回生，回到你的父母、妻子儿女、左右邻里和朋友故交中去，你希望这样做吗？

这个……

生并不代表快乐，死也不代表痛苦，所以关键是你活着的时候是抱着怎样的态度。

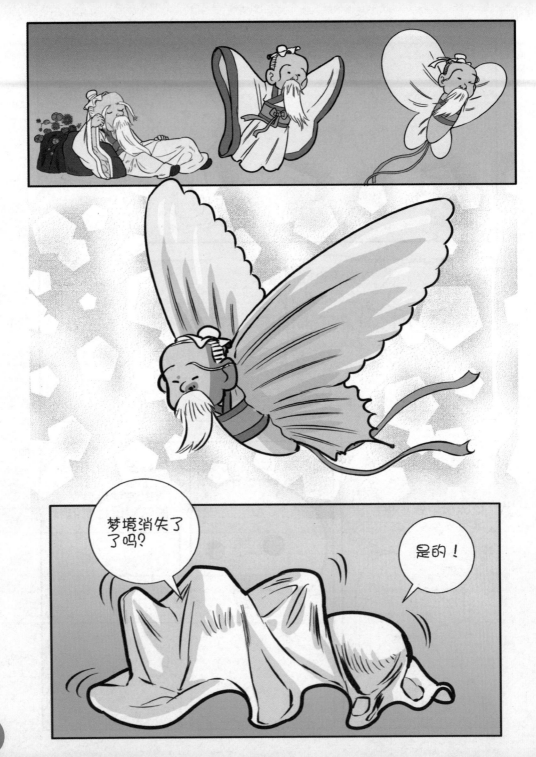

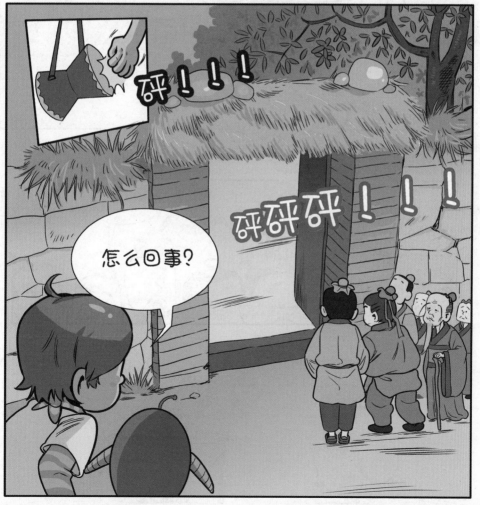

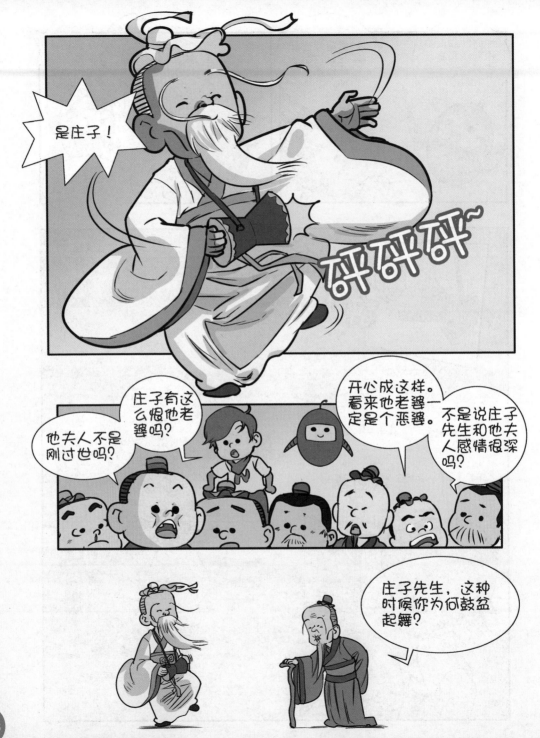

我想长大了和爸爸一样走遍大江南北，不过我是想做一个生物学家，研究各种动植物，保护我们的地球。不过妈妈好像不喜欢我整天在外面捉小虫子。

我们星球是很快乐的。豆子们经常聚在一起玩游戏棋，或者玩豆豆牌……

只要每一天努力活着，我们才不去想不开心的事情呢。

唔……是嘛。

庄周梦蝶吗？原来古人早就已经想到美国大片的情节了，真是厉害。

你看，好多蝴蝶。

哇哦！

庄子一生著书十余万言，他写书时也喜欢用生动幽默的寓言故事来阐明自己的思想立场。

庄子是伟大的文学家和哲学家，他在乱世中依然保持率真自然的性格和乐观通达的人生态度，一直为后人称赞。

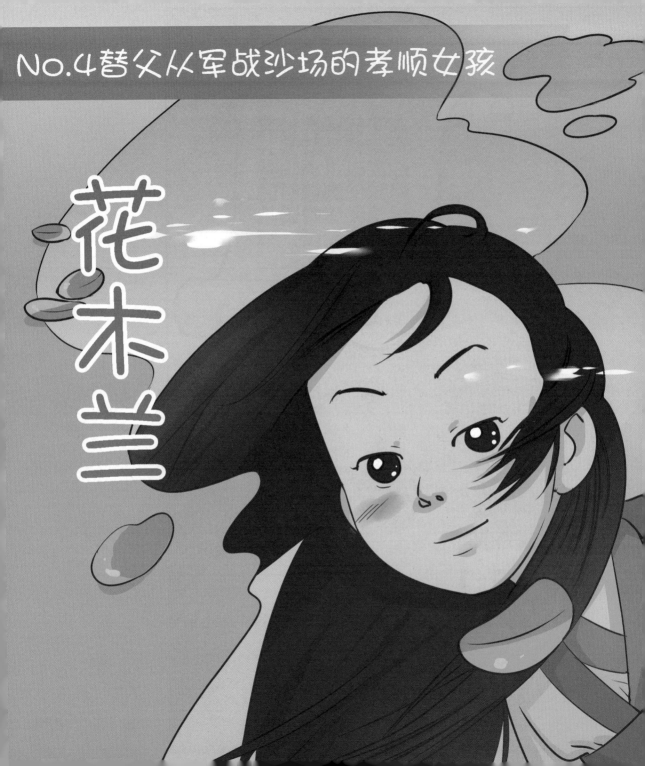

是啊，她说顺便再捉两条鱼回来当晚餐。

原来花木兰和我一样贪玩啊！

这次收到征兵军令，我最担心的就是这孩子。

平时这么任性，又像个男孩子，以后不知道能不能嫁个好人家。

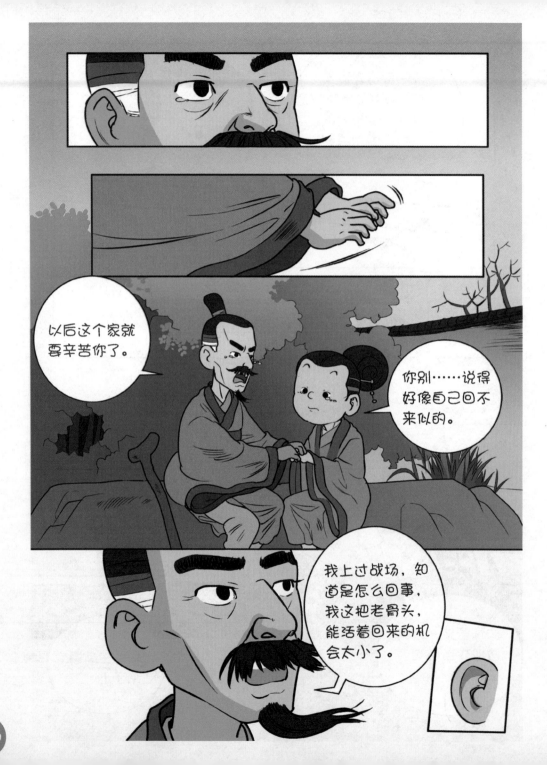

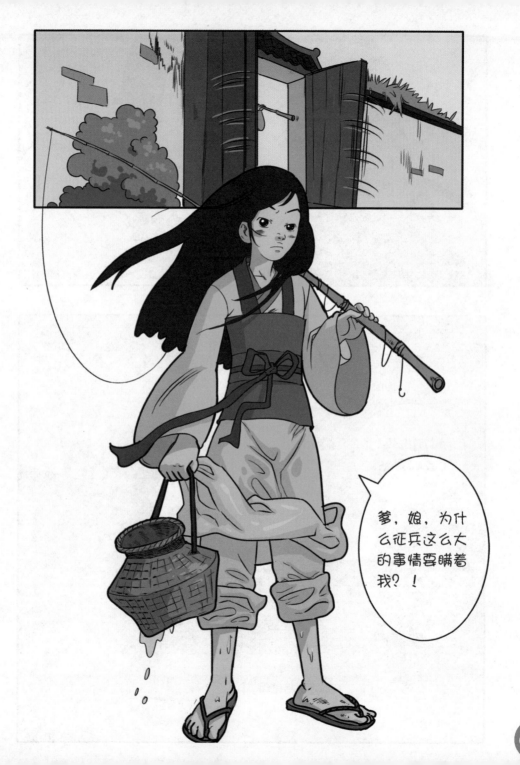

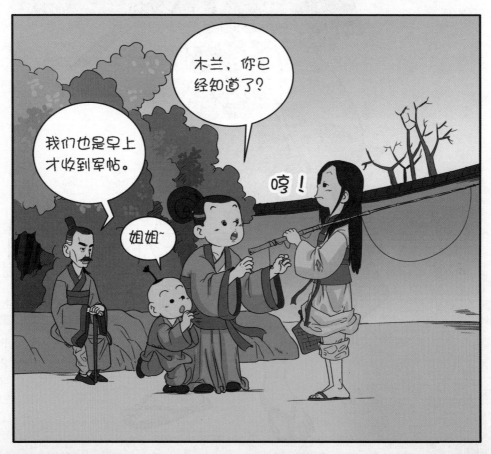

大牛哥告诉我的，他说他被点名了。所以我才溜回来，果然让我偷听到你们打算瞒着我。

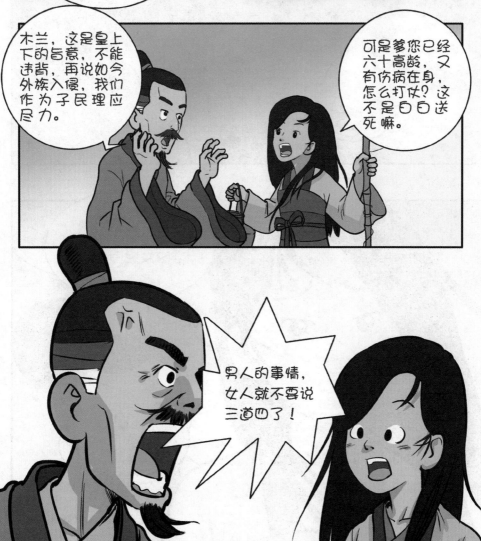

木兰，这是皇上下的旨意，不能违背，再说如今外族入侵，我们作为子民理应尽力。

可是爹您已经六十高龄，又有伤病在身，怎么打仗？这不是白白送死嘛。

男人的事情，女人就不要说三道四了！

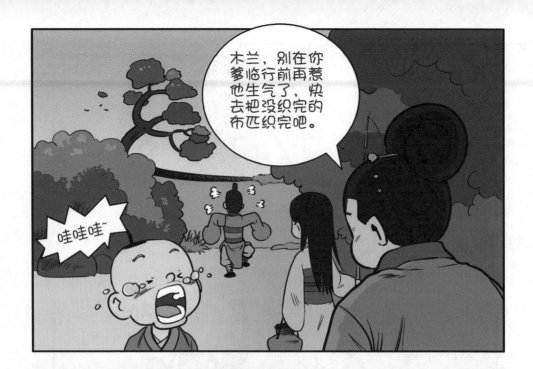

哎~

唧唧~

唧唧~

唧唧复唧唧，木兰当户织。不闻机杼声，惟闻女叹息……

原来是这样啊！

不过很难想象这样一个瘦弱的人怎么去打仗。

她后来可是凯旋而归的，这我知道，动画片都是那么演的。

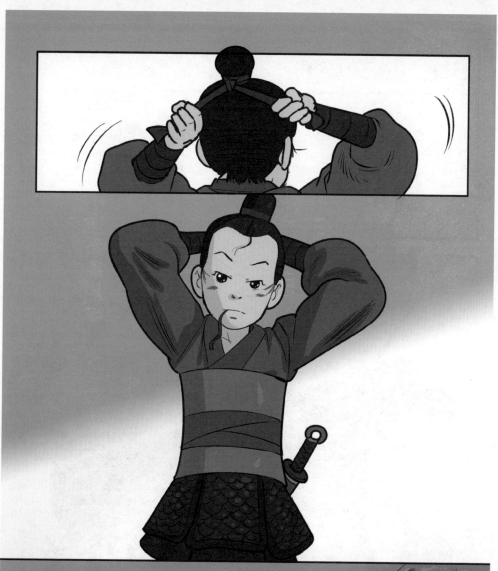

蹑手蹑脚~

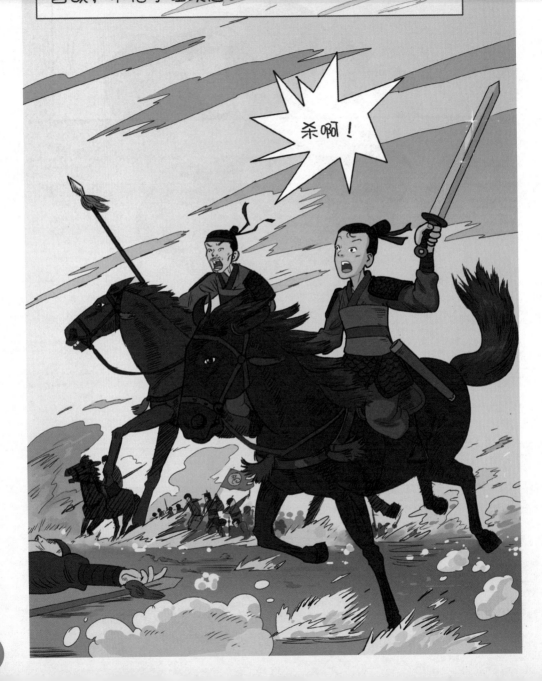

花木兰这一别就是十余载，她在战场上英勇善战，巾帼不让须眉。

杀啊！

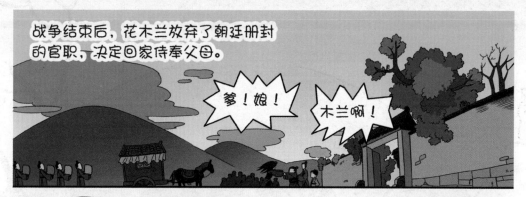

战争结束后，花木兰放弃了朝廷册封的官职，决定回家侍奉父母。

爹！娘！

木兰啊！

乡亲们好啊！

哇塞！她怎么黑得跟煤球一样！！

爹！娘！

孩儿，这些年你受苦了！

看到他们一家团聚还真是开心啊！我也有点想爸爸妈妈了。

没事，我们在梦里待一天，你在现实中只过了几分钟，你爸爸妈妈只会认为你现在是在呼呼大睡。

关于花木兰的姓氏、年代和籍贯虽然一直说法不一，但是她女扮男装、替父从军的孝顺之举一直被后人所称颂。

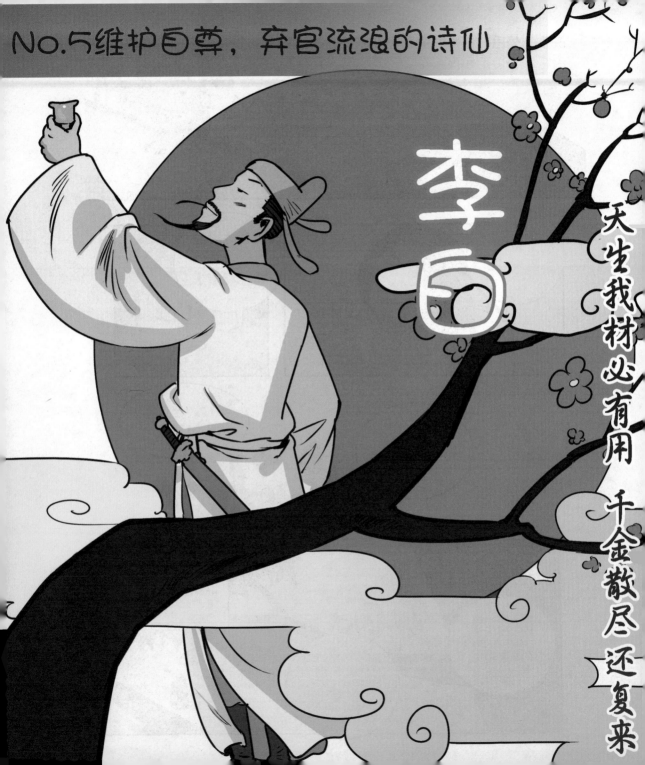

李白

天生我材必有用 千金散尽还复来

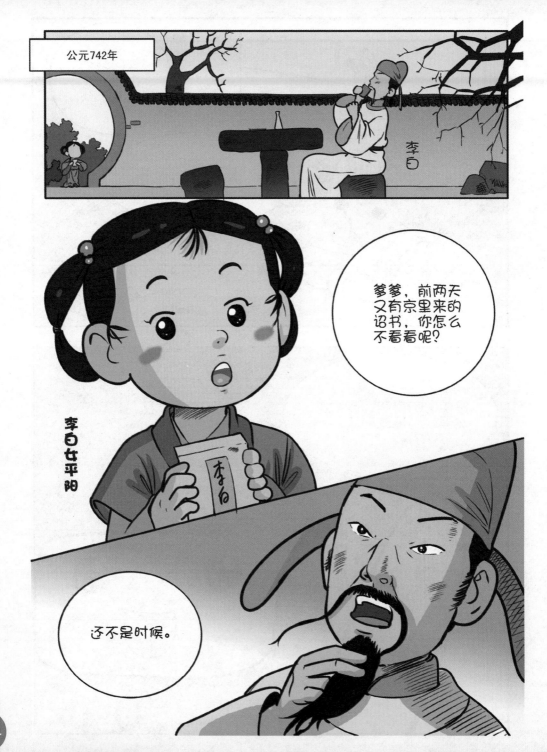

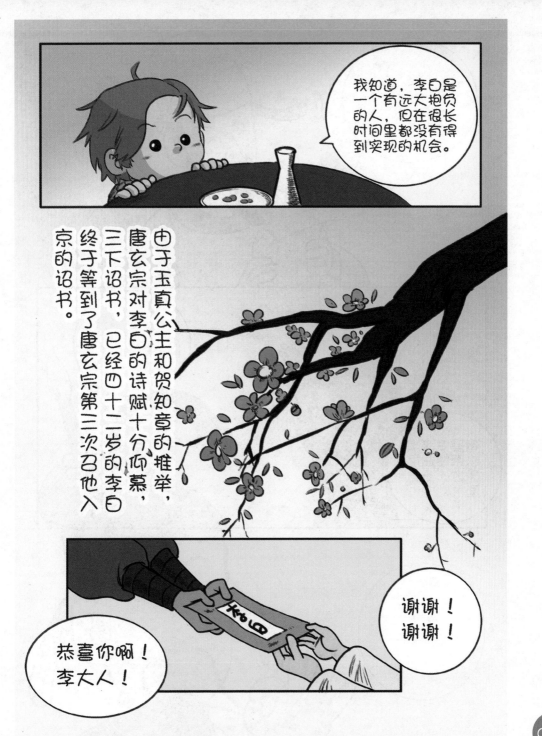

我知道，李白是一个有远大抱负的人，但在很长时间里都没有得到实现的机会。

由于玉真公主和贺知章的推举，唐玄宗对李白的诗赋十分仰慕，三下诏书，已经四十二岁的李白终于等到了唐玄宗第三次召他入京的诏书。

谢谢！谢谢！

恭喜你啊！李大人！

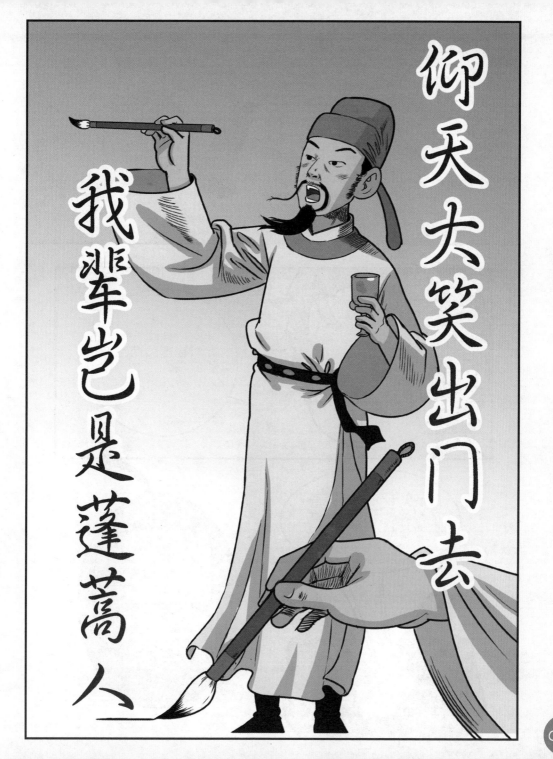

李白很快启程奔赴长安，担任翰林供奉，陪侍君王。

在长安期间，朝政的腐败使李白不胜感慨，忍不住批判现实，玄宗身边亲近的人对他都十分厌恶。

这个李白又在卖弄文采了！

真是可恶透顶！

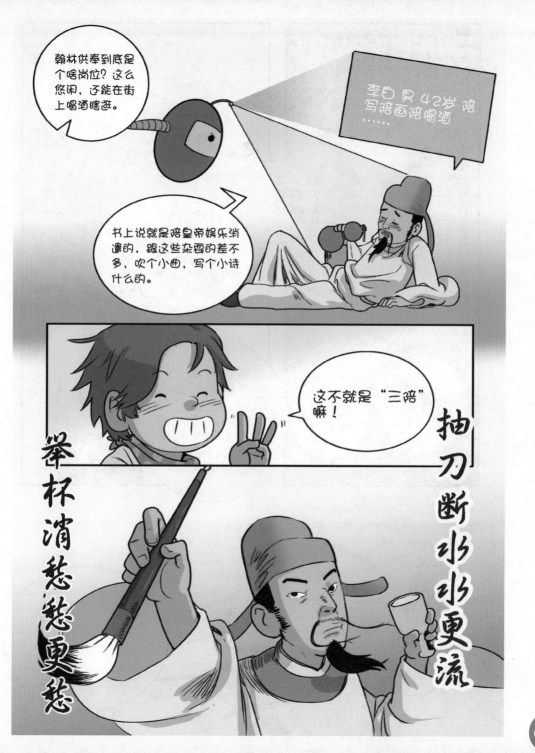

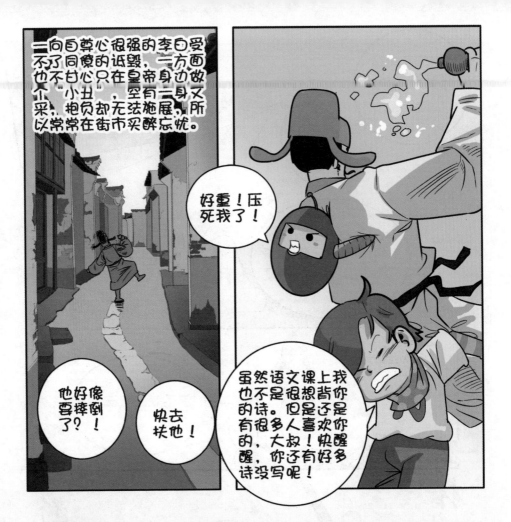

一向自尊心很强的李白受不了同僚的诋毁，一方面也不甘心只在皇帝身边做个"小丑"，空有一身文采，抱负却无法施展，所以常常在街市买醉忘忧。

好重！压死我了！

他好像要摔倒了？！

快去扶他！

虽然语文课上我也不是很想背你的诗。但是还是有很多人喜欢你的，大叔！快醒醒，你还有好多诗没写呢！

谁叫我？！写诗？！

最终在任职两年后，李白写了一首《翰林读书言怀呈集贤诸学士》有意归山。他宁愿继续做一个流浪四方的逍遥人。

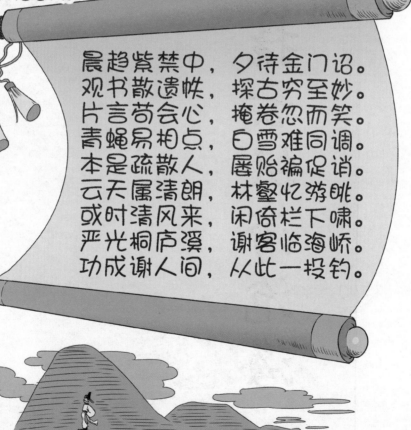

晨趋紫禁中，夕待金门诏。
观书散遗帙，探古穷至妙。
片言苟会心，掩卷忽而笑。
青蝇易相点，白雪难同调。
本是疏散人，屡贻编促诮。
云天属清朗，林壑忆游眺。
或时清风来，闲倚栏下啸。
严光桐庐溪，谢客临海峤。
功成谢人间，从此一投钓。

直挂云帆济沧海

长风破浪会有时

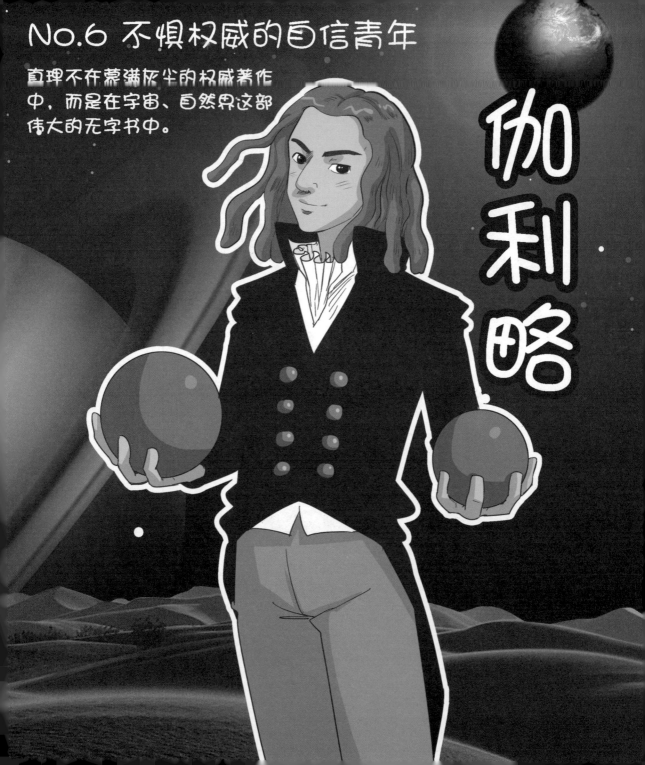

No.6 不惧权威的自信青年

真理不在蒙满灰尘的权威著作中，而是在宇宙、自然界这部伟大的无字书中。

伽利略

意大利 比萨

嗖!嗖!

这就是？

是的，书上说"近代科学之父"伽利略·伽利略出生前的千百年里，传统神学和教会束缚着人们的思想。

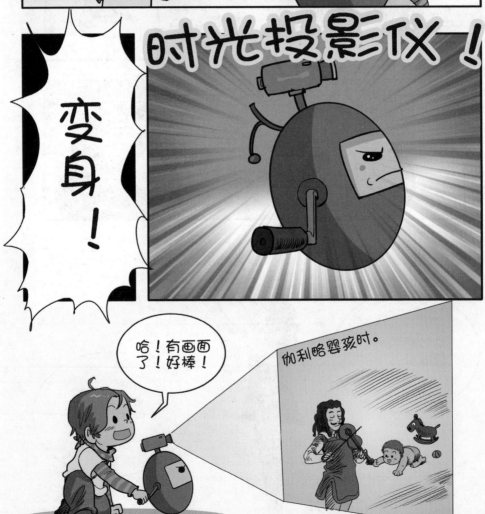

我听说你到了修道院之后，居然就想去做传教士！

爸，我只是有很多问题没想明白，有一些事情需要证明。

不要说了！跟我回家！你是一定要去学医的！

伽利略的老爸跟我老妈真有一拼！她也总是希望我以后能当医生律师什么的。

嘿嘿，好可怜的家伙。

比萨大学

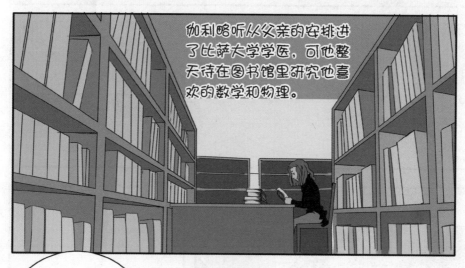

加利略听从父亲的安排进了比萨大学学医，可他整天待在图书馆里研究他喜欢的数学和物理。

亚里士多德书中提到的"摆的规律"是真的吗？可为什么我今天在教堂计算吊灯摆动的结果不是这样的呢？

他到底是哪里来的自信去怀疑历史上伟大的人呢？如果我在学校也这样，不知道会不会被当成疯子。

我觉得当一个人有了很多知识，离真相来越近，自然就有这份自信了。

怪不得有句话叫"知识就是力量。"

也许我该想办法做个实验证实一下。对！就做个实验吧！

他不会是想得太多大脑神经烧坏了吧！

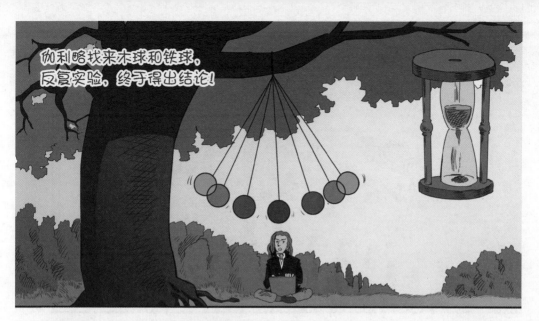

伽利略找来木球和铁球，反复实验，终于得出结论！

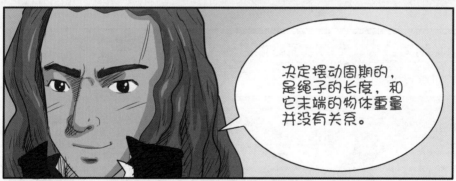

决定摆动周期的，是绳子的长度，和它末端的物体重量并没有关系。

这样的实验太折磨人了！救命啊！

我也要晕了……

伽利略的父亲得知他在大学里醉心实验，根本没打算做医生，非常生气，迫于压力，伽利略只能离开比萨大学回到老家佛罗伦萨。

伽利略回答父亲的店铺后依旧刻苦钻研，不放弃做各种实验，甚至自制了脉搏计，还非常畅销。

谢谢！

您拿好！

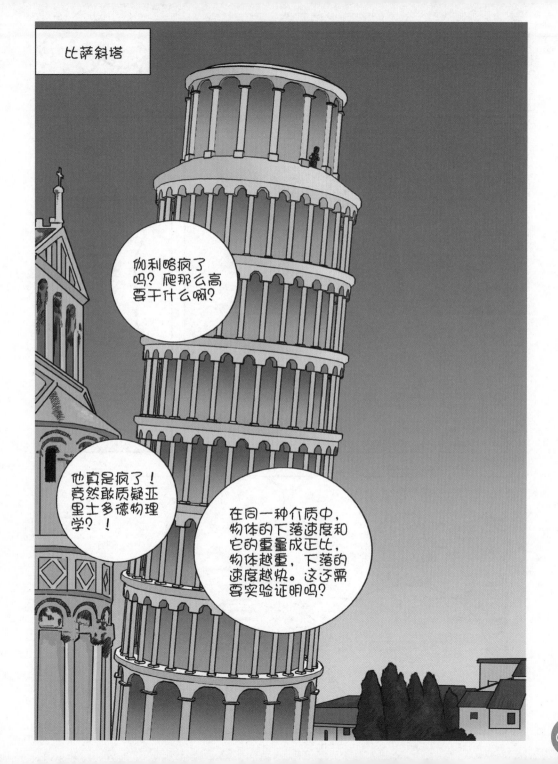

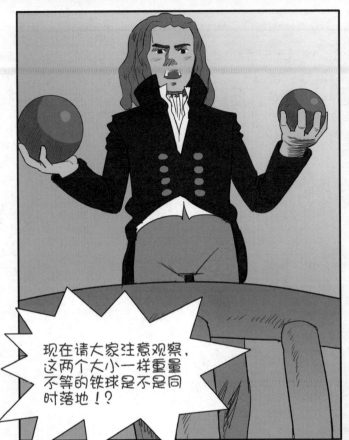

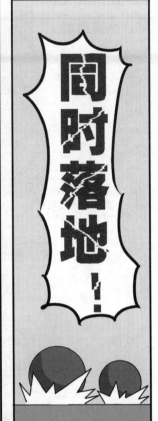

现在请大家注意观察，这两个大小一样重量不等的铁球是不是同时落地！？

真的同时落地了啊！

肯定是什么鬼把戏！

就是！

总之他就是爱做实验啦，而且他也确实找到了原来理论中的漏洞。

这个著名的比萨斜塔实验我知道。

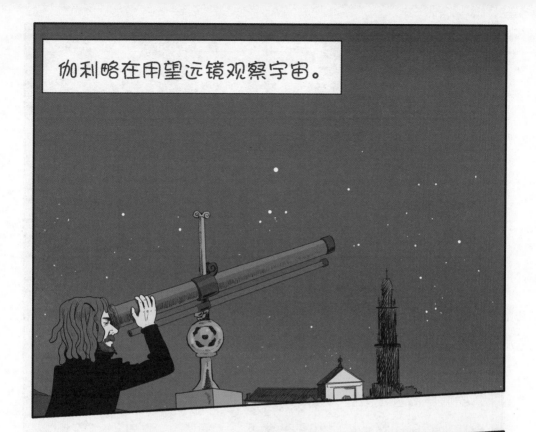

伽利略在用望远镜观察宇宙。

他太牛了！望远镜也是他发明的！

地球人的装备真的是够落后的。

1610年3月，伽利略的著作《星际使者》在威尼斯出版。他的天文学发现以及他的天文学著作明显地体现出了哥白尼日心说的观点。

星际使者

晚年的伽利略开始受到罗马宗教裁判所长达二十多年的残酷迫害，直到临终前他仍然偷偷著书记录下自己的观点。

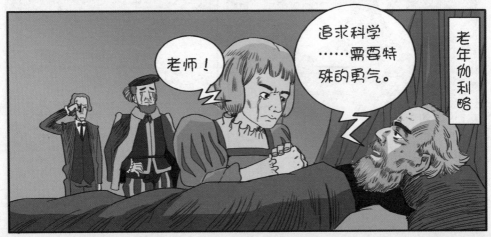

老师！

追求科学……需要特殊的勇气。

老年伽利略

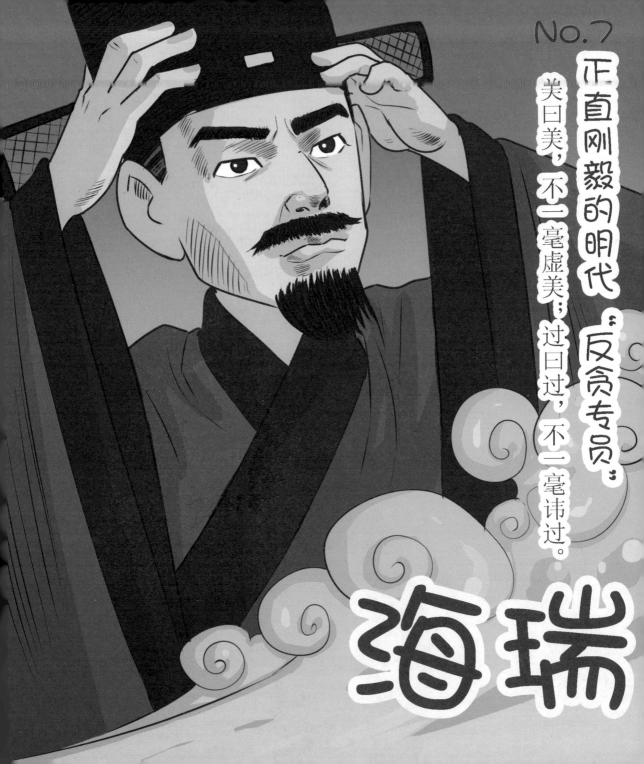

正直刚毅的明代"反贪专员"

美曰美，不一毫虚美；过曰过，不一毫讳过。

海瑞

早跟你说降落到地球的时候出了点意外嘛，我已经尽力在修补故障了。

怎么又回到我们国家古代了？你机器默认的名人顺序还真是一团乱！

好吧，看在这次穿越没降落在什么悬崖峭壁上，我就……

啊！牛粪！

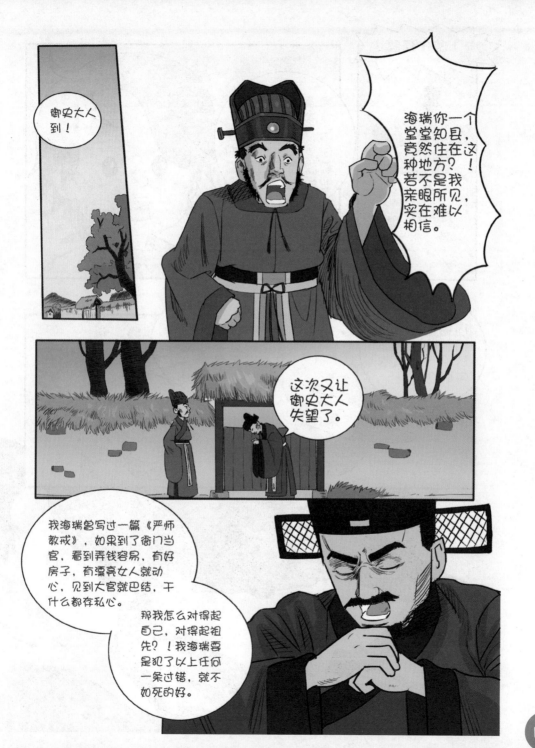

哼！故作清高！

海瑞刚正直言，又不肯同流合污，一定得罪了很多大官，他们都想抓住海瑞的把柄。

可惜他这么抠门，哈哈，估计把那些人都气吐血了！

估计其他的官都觉得他脑子有毛病。

呼！！！

淳安驿站

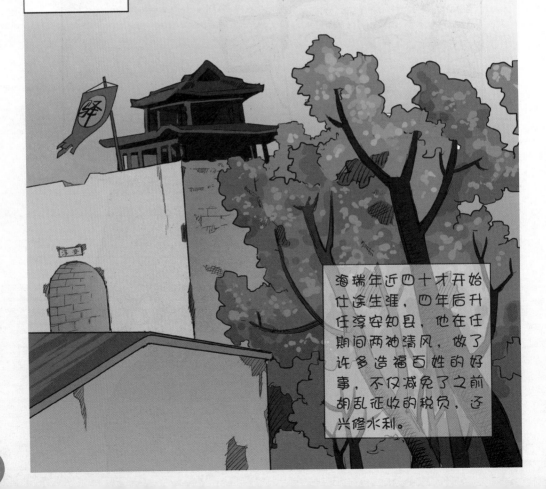

海瑞年近四十才开始仕途生涯，四年后升任淳安知县，他在任期间两袖清风，做了许多造福百姓的好事，不仅减免了之前胡乱征收的税负，还兴修水利。

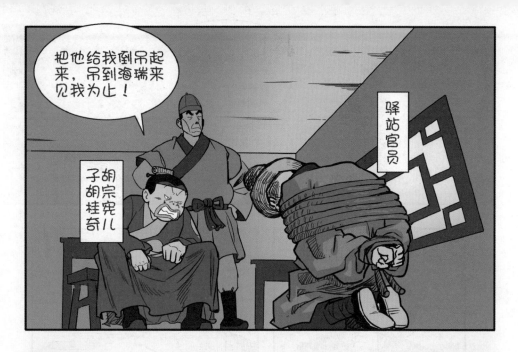

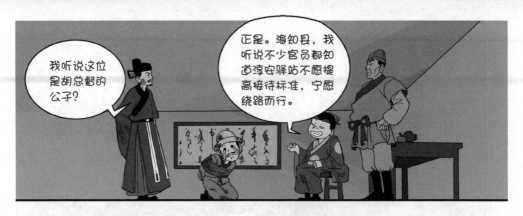

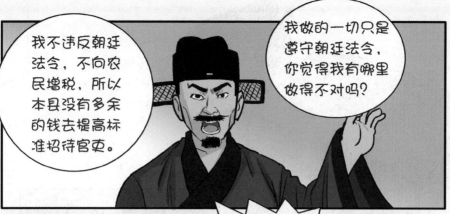

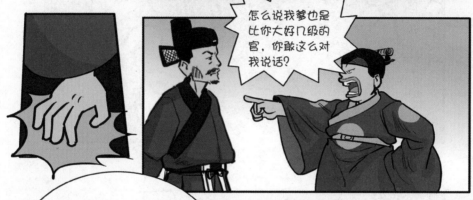

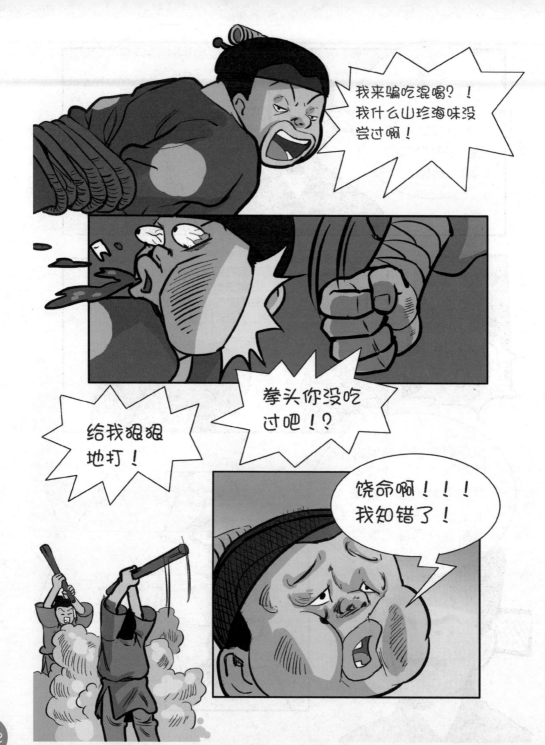

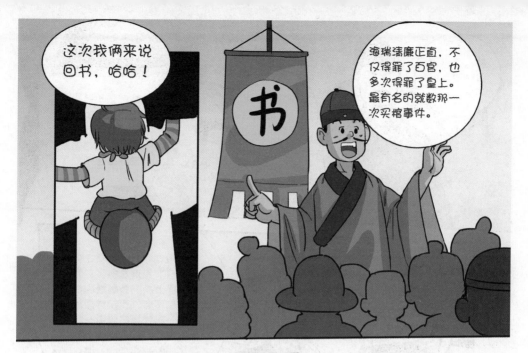

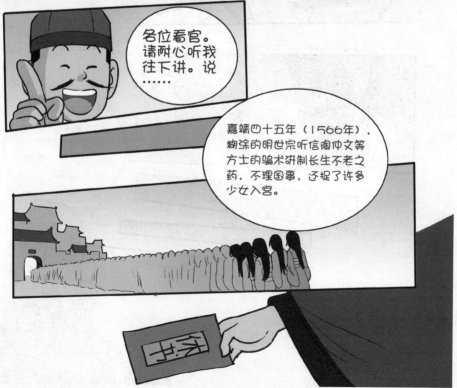

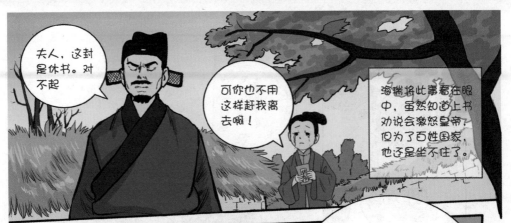

夫人，这封是休书。对不起

可你也不用这样赶我离去啊！

海瑞将此事看在眼中，虽然知道上书劝说会激怒皇帝，但为了百姓国家，他还是坐不住了。

我不想你卷入这牢狱之灾。陛下这次错得太多了，我一定要递上文书点醒他。他想求长生不老，可是你想想，尧——古代圣贤终要一死，就是教他的那个陶仲文不也死了吗？

呜呜呜呜……

纳恩红豆，说大书也说过瘾了，我们还是去看现场直播吧。

好！

这海瑞是个书呆子，听说他之前已经买了棺材，遣走了妻子仆人。

那正好，立刻去把他给我抓起来！

海瑞不会就这样死了吧？！

放心吧，书上说他虽然因为这次事件被打被关，吃了很多苦，但是这个白痴皇帝没多久就死了，海瑞也就出狱了。

海大人，先皇驾崩了，你可以出狱了。

真的吗？

海瑞出狱后依然秉持着"过分"正直的腰性，他的品行成了一块金字招牌，得到了朝廷内外许多官员的敬仰，他的故事也在民间百姓中广为流传。

——我的箴言始终是：无日不动笔；如果我有时让艺术之神瞌睡，也只为要使它醒后更兴奋。

贝多芬

大师，其实您这样确实不对，楼下就是房东的餐厅……

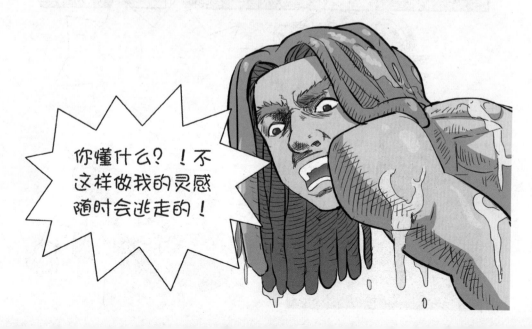

你懂什么？！不这样做我的灵感随时会逃走的！

贝多芬为了不断创作出更好的作品，经常会有些奇怪的举止困扰他的房东，因此他和房东之间的争吵从未停止过。不断地搬家也让他花掉了更多的钱，变得更加穷困。

大师，我早说了，您又敲窗户又泼水的，迟早会被赶出来。这已经是我们今年第五次搬家了。

够了！！
别再说了！！

因为从小的专业训练，当时年仅八岁的贝多芬就得到了公开演出的机会，并且十一岁时就开始在波恩宫廷乐队演奏。

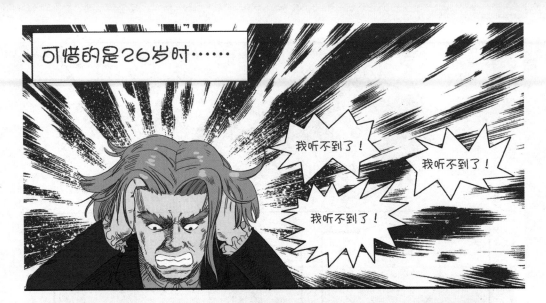

我听不到了！

我听不到了！

我听不到了！

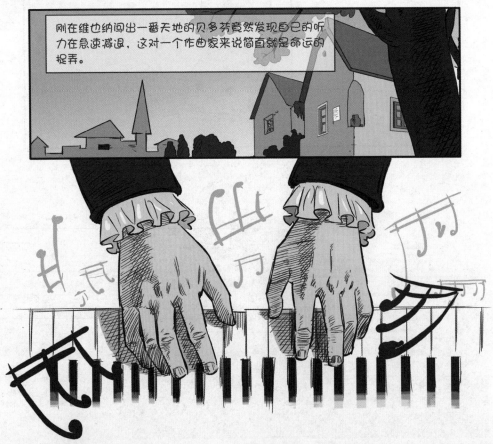

刚在维也纳闯出一番天地的贝多芬竟然发现自己的听力在急速减退，这对一个作曲家来说简直就是命运的捉弄。

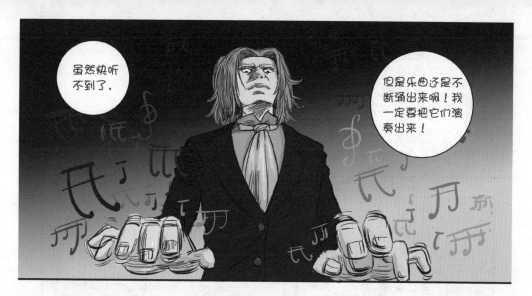

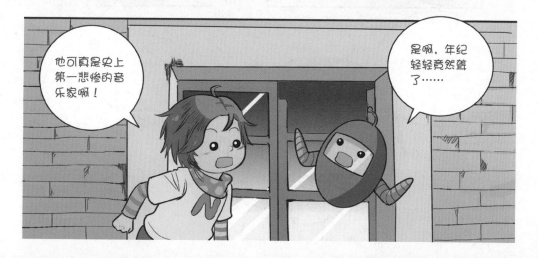

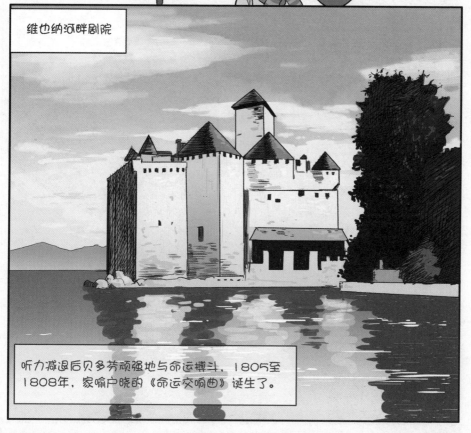

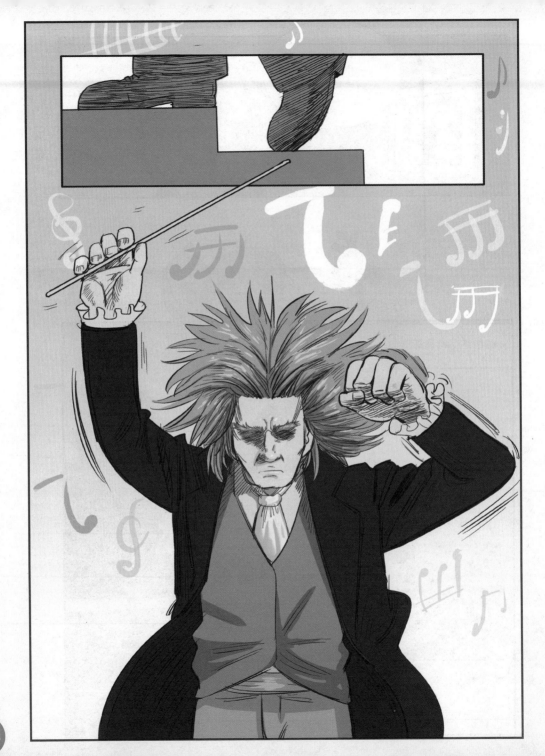

他果然是越悲惨越有斗志啊！好酷哦！

酷？什么意思？

总之幸好你没帮他，就像我之前学的那句古文说的：故天将降大任于斯人也，必先苦其心志，劳其筋骨……

观众陆陆续续离场……

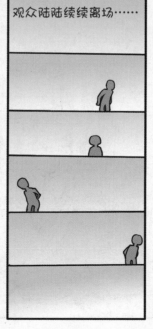

什么乱七八糟的……太难听了……

这可是《命运交响曲》啊！他们摇什么头啊！

书上说他这个时期创作的一些乐章太深奥，并没有得到大众的认同。

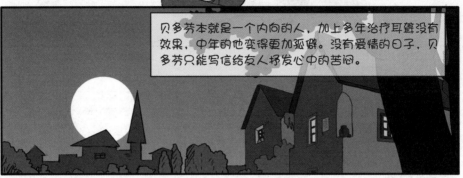

贝多芬本就是一个内向的人，加上多年治疗耳聋没有效果，中年的他变得更加孤僻。没有爱情的日子，贝多芬只能写信给友人抒发心中的苦闷。

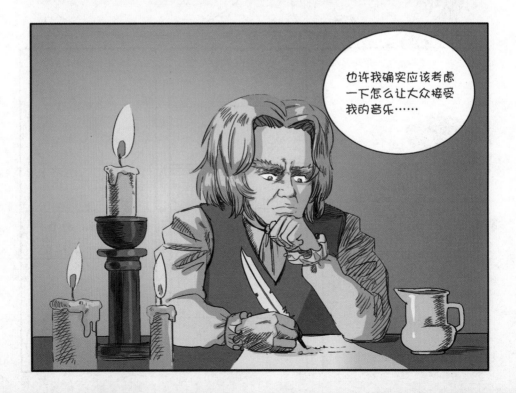

也许我确实应该考虑一下怎么让大众接受我的音乐……

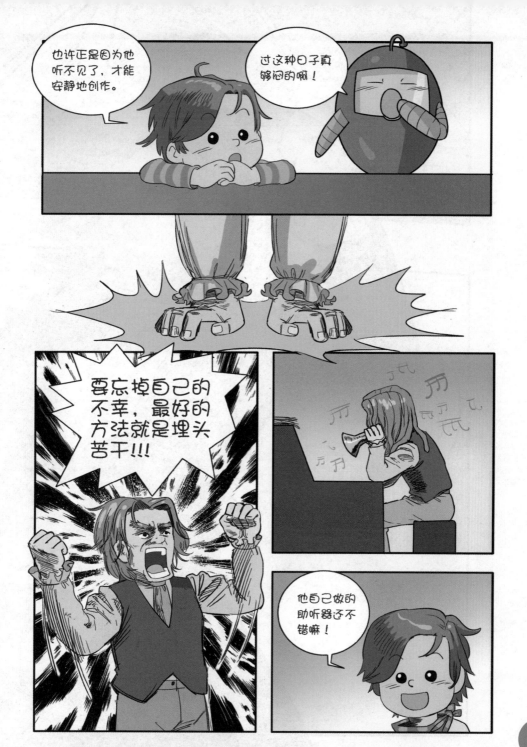

贝多芬之后一直在为把自己的音乐从贵族圈中带入平民社会而努力，他在生命最后阶段演出的《第九号交响曲》获得了巨大的轰动和成功。

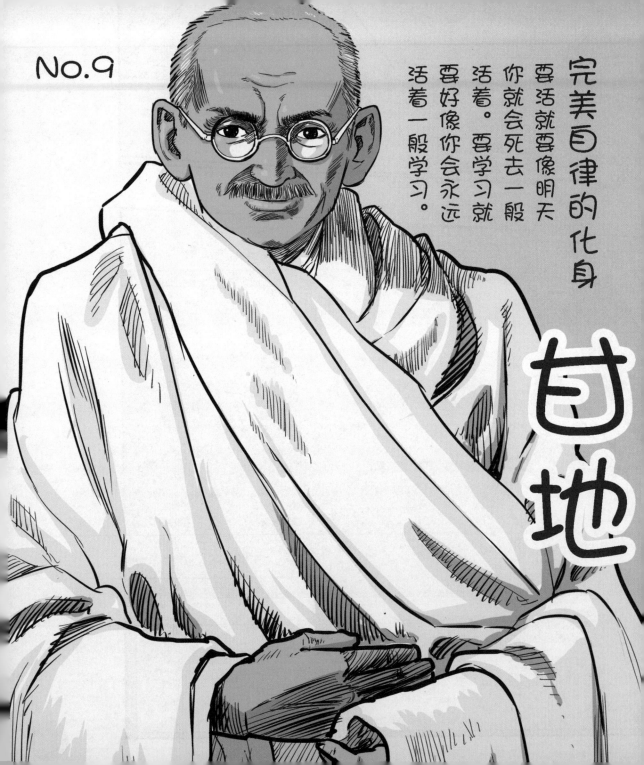

完美自律的化身

要活就要像明天你就会死去一般活着。要学习就要好像你会永远活着一般学习。

甘地

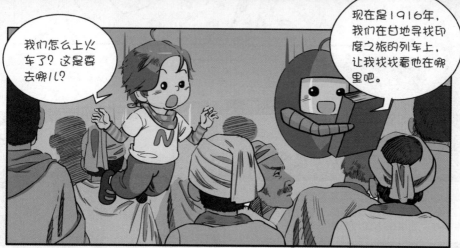

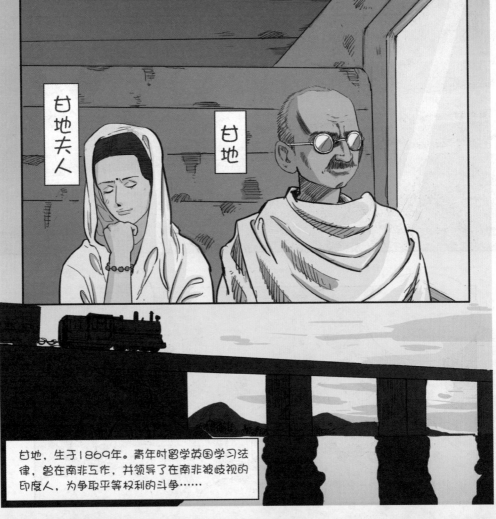

甘地，生于1869年。青年时留学英国学习法律，曾在南非工作，并领导了在南非被歧视的印度人，为争取平等权利的斗争……

第一次世界大战爆发后甘地回到印度，当时的印度还是英国的殖民地，许多人一方面因为印度严格的阶级划分制度，一方面因为殖民者的压迫，生活很穷苦。

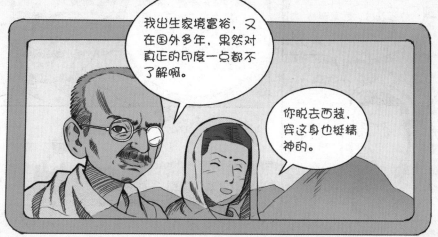

我出生家境富裕，又在国外多年，果然对真正的印度一点都不了解啊。

你脱去西装，穿这身也挺精神的。

西装也许代表富有和成功，不过要想成为他们的一份子，就必须像他们一样生活。

我开始喜欢这个"富二代"了。

昨天的那个老人真的太悲惨了，明明是英国地主让整个县的百姓种树染布，现在染料卖不出去，又逼着他们交租钱，连饭都吃不上。

对于不公平的现象无论如何我都不会屈服！我们一定会找到办法解决的。

我听说之前村民也暴乱过，后来都被抓了。

暴力不能解决问题，只会激化矛盾。不使用暴力也不等于消极抵抗，我会让那些想要奴役我们的殖民者感到难为情……

哇！这架势比明星演唱会还大啊！

看来他是已经游历完，要回家了。

回家真好啊，我梦了这么久，也应该回家了……

我看到你大脑中闪过的画面了，不过我也很想回自己的星球，你就再坚持一下吧。

书上说，中年的甘地一直过着苦行僧般的生活，他的克己制度包括素食，独身，默想，禁欲……

虽然大人的想法我不是很懂，但是我还是看得出甘大叔确实是个难得的善良人。

跟着他大半天了，他怎么一直这么沉默啊。

书上说他每周有一天会整天不说话，以便于更好地思考。

你怎么不早说啊，这段早就应该跳过了啊！

不能跳过，这段的意义重大，这时候的甘地思想境界又有一个新的升华了。他认为沉默会带给自己内心的平静。

监狱

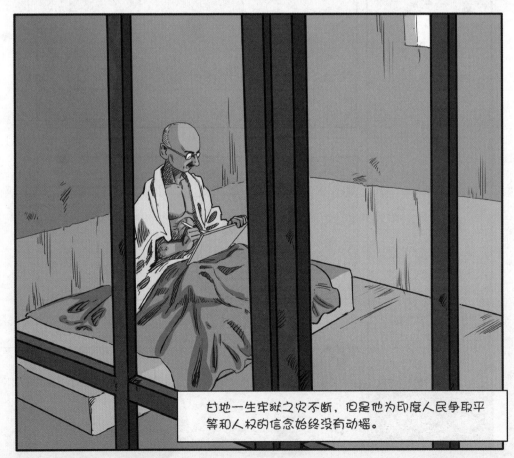

甘地一生牢狱之灾不断，但是他为印度人民争取平等和人权的信念始终没有动摇。

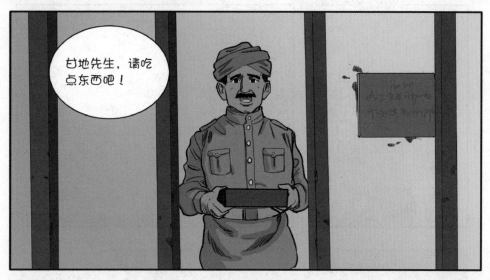

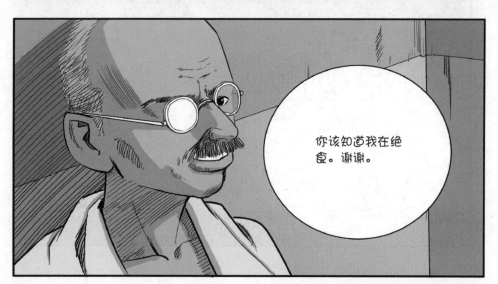

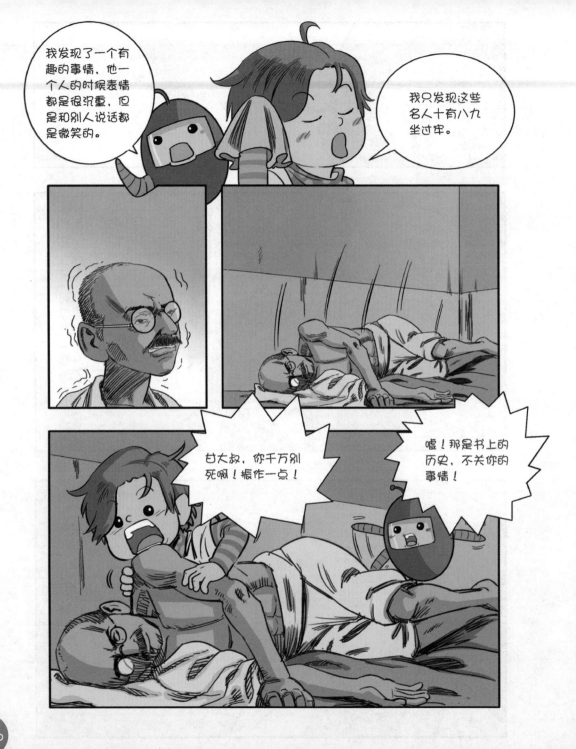

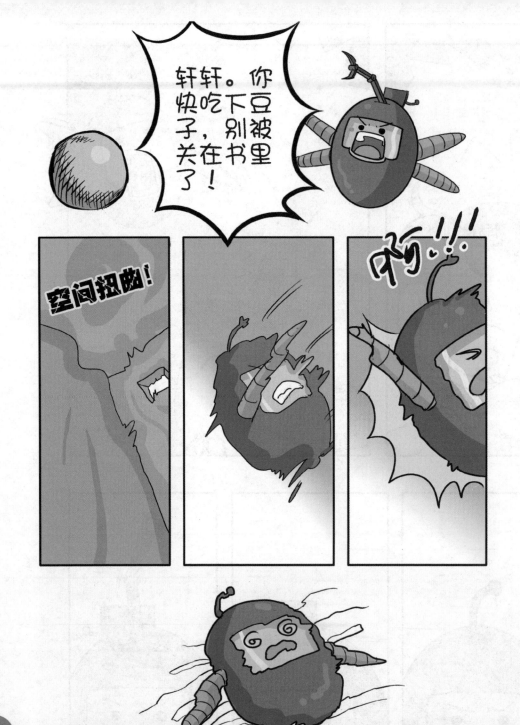

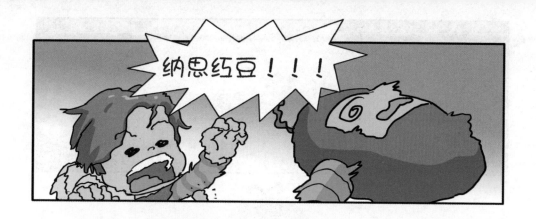

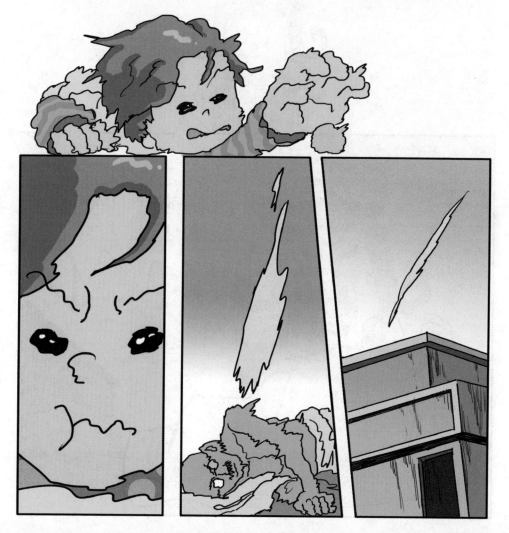

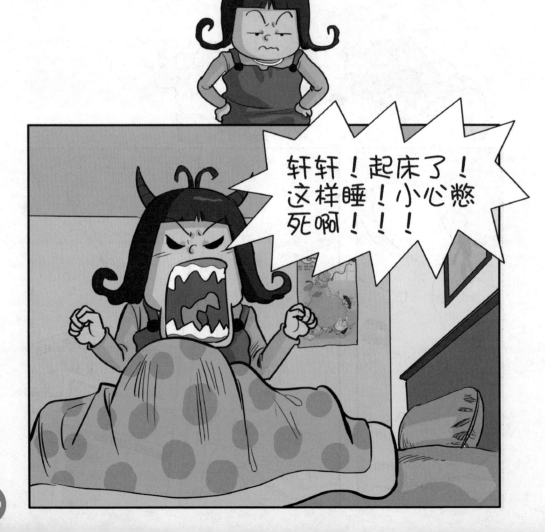

妈……
我睡了
多久？

纳思红豆！

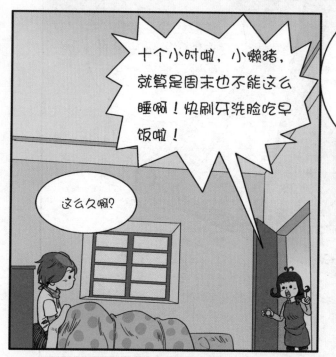

十个小时啦，小懒猪，
就算是周末也不能这么
睡啊！快刷牙洗脸吃早
饭啦！

这么久啊？